阿貓阿狗

有情萬萬歲

李香蘭著

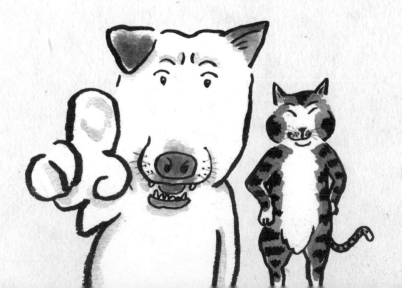

U0050721

謹把此書獻給：
照顧我長大的阿公和阿婆。
我的家人、香港人和所有動物朋友。

目錄

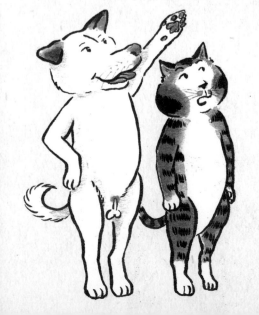

序

「經歷唔係最重要，
　　最重要係學到嘢。」

2020年後的香港，經歷了好多困難和絕望嘅時間。
無論係個人生活和社會變化，我都曾經喺低谷掙扎。
吊詭嘅係，我發現原來真正的快樂和堅強，係必須從
悲傷和苦難之中尋求得着。

此書為這四年間所學習到的，輯錄成六個章節跟大家
分享。「動物老師」是阿貓阿狗的初衷，探索動物的魅
力和特性，特別係香港嘅動物。「苦中作樂」憶述疫症
期間大家捱過的日子，苦到盡頭，人類發揮適應力本
能：既然不能到餐廳吃飯，我哋成為廚師；既然要停課，
我索性帶學生去海邊寫生。

「感受生活」證實咗只要有創意和幽默感，冇嘢可以阻
止我哋 happy 和嘆世界。「斑鳩故事」記錄我石硤尾
畫室的斑鳩朋友，牠整個喪偶及重新振作的生命歷程。

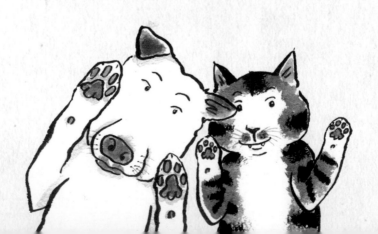

「獅子山與菜心」描繪港人在移民潮下離別的心事。當好多朋友移民展開新生活，我在反思，原來所謂核心價值，喺每個人心中都唔同。為了解決苦惱，我邀請了獅子山站起來親自解答。

最後的「學習說再見」用眼淚畫出來，是關於阿公2021年離世的過程。從小照顧我長大的外公，在104歲畢業，我最擔心的一天終於來了。原來人生修煉幾多智慧，都冇辦法繞過時間這一關。老伴離世，阿婆傷心欲絕，當時10歲的以撒主動把被鋪帶入房間，陪伴她睡覺，更模仿阿公，在六時叫阿婆起床。老人家得到好大安慰，輕鬆地笑起來。十年前我在垃圾桶拯救嘅小生命，今日拯救咗我哋一家。他是白衣天使沒錯了！

疫症這場仗打贏了，我的人生學習都過一關，在關鍵時刻一步都沒有退縮，用創作思考、發問和尋求辦法，甚至安慰自己。我的創作和生活終於連成一線。

書中漫畫旁邊，是這四年間我的生活隨拍，與畫互相呼應；鉛筆插畫特別紀念我認識過的動物朋友。感謝各位閱讀我的生命證據，願《阿貓阿狗》的笑與淚，能陪伴、安慰和啟發大家。

2024 年 2 月 28 日
寫於沙田

角色簡介

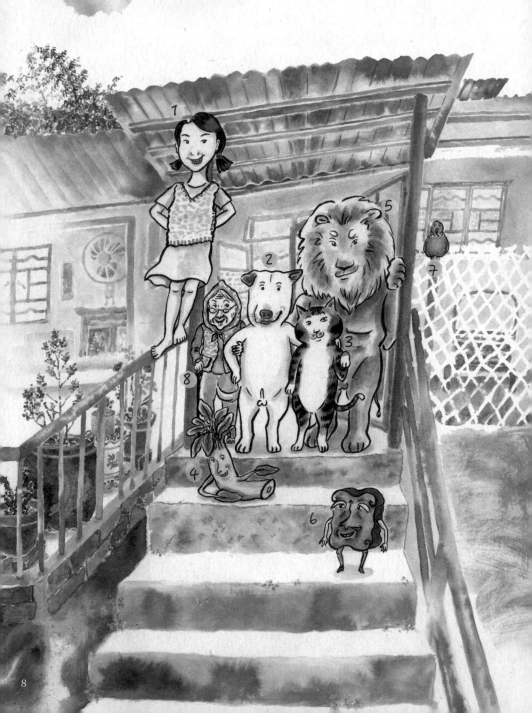

1 李香蘭:
幾十歲仍然鍾意爬上欄杆睇風景的畫家。
識同動物傾偈,非常貪玩。

2 以撒:
三個月大時被人拋棄在垃圾桶的白狗。
被李香蘭所領養,盡忠職守,負責捉蛇、
捉老鼠、看門口、照顧阿婆等職責。

3 豆豆:
來自南丫島的混種貓。非常有個性,最憎影相,
但係如果有貓條絕對有得傾。每朝到露台吃
草曬太陽,就是牠最快樂的時光。

4 菜心:
正宗香港菜心,廣受香港市民歡迎的蔬
菜。曾經有港人移民後掛念菜心,激起
了菜心內心的思辯。

5 獅子山:
香港著名山峰,位於九龍與新界之間。
香港人凡遇到困難就會諗起「獅子山精
神」。有一天,獅子放咗一個大假,決定
出去走走。

6 時間:
時間的「真實版」,被以撒召喚出
來討論人生問題。

7 斑鳩:
居住在石硤尾藝術村的斑鳩,是李香蘭和
學生的好朋友。

8 阿婆:
100歲的老人家,李香蘭的外婆,熱
愛編織。非常為食,最鍾意飲汽水
和食脆皮雪條。

動物老師

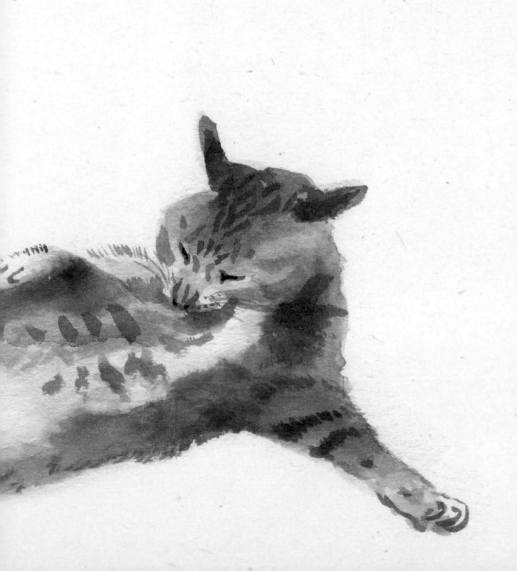

理髮

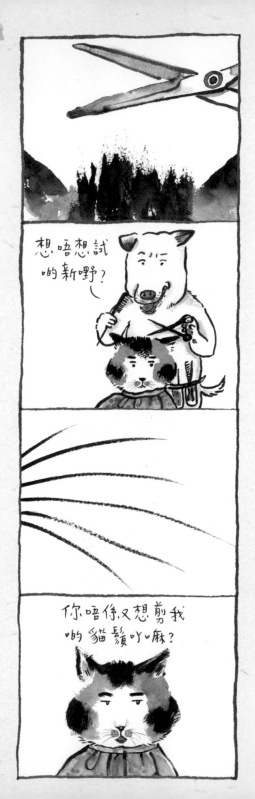

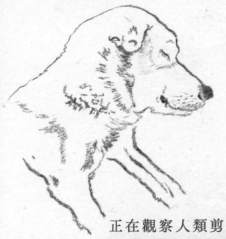

正在觀察人類剪頭髮的以撒。

攝於禾輋，
2021 年 4 月 25 日。

觀鳥

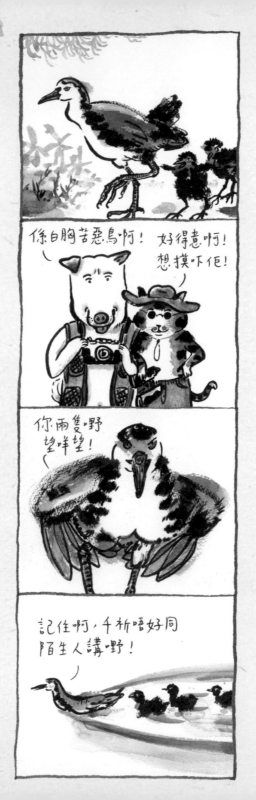

午後於西山寫生。

攝於沙田中央公園，
2021 年 7 月 13 日。

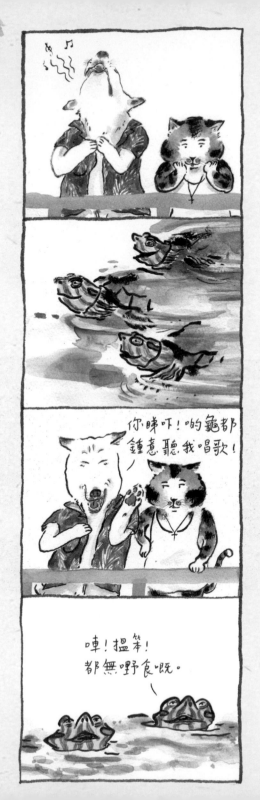

誤解

你睇吓！啲龜都
鍾意聽我唱歌！

�喂！搵笨！
都無嘢食嘅。

兩隻烏龜剛爬上岸開餐。

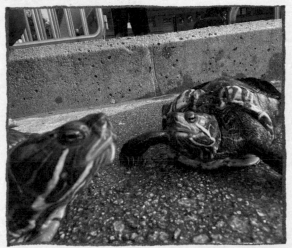

攝於天水圍公園，
2021 年 10 月 11 日。

飛蛾

把全屋的燈關掉，靜待飛蟻離開。

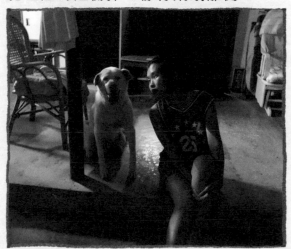

攝於禾輋，
2021 年 5 月 25 日。

殺生

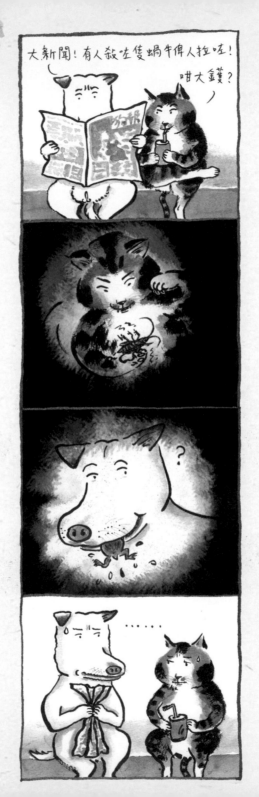

自來貓「長尾」，
午夜捕捉老鼠送給我們。

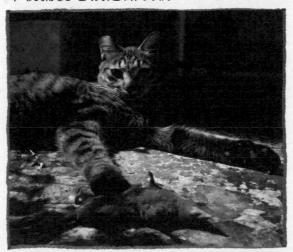

攝於禾輋，
2021 年 10 月 5 日。

頌缽

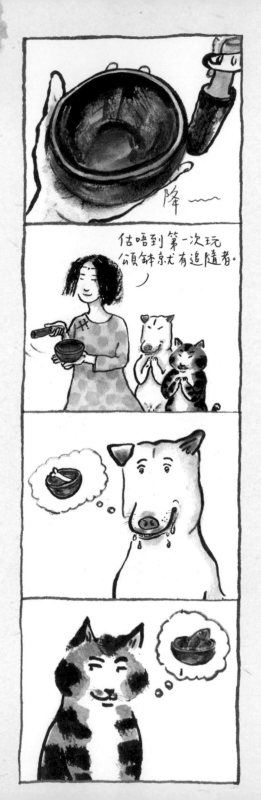

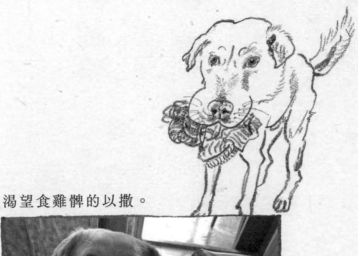

渴望食雞髀的以撒。

攝於禾輋，
2023 年 2 月 19 日。

以撒正在執行捉老鼠任務，
最後成功破案。

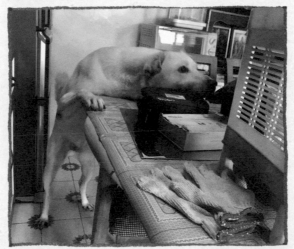

攝於禾輋，
2020 年 10 月 5 日。

發喇厲

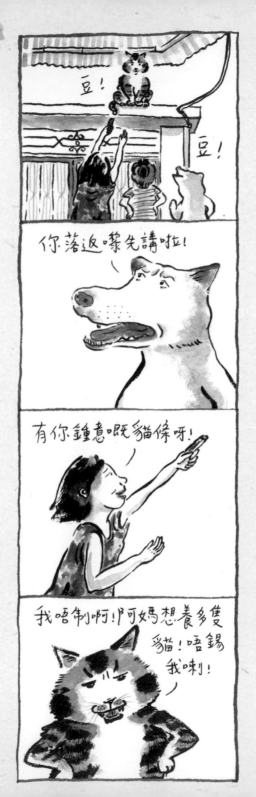

豆豆因為自來貓「長尾」的出現，一度
爭寵跳上屋頂扭計。

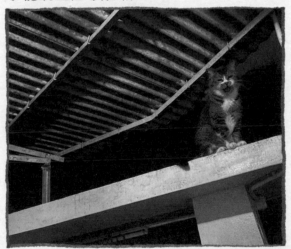

攝於禾輋，
2021 年 10 月 27 日。

共存

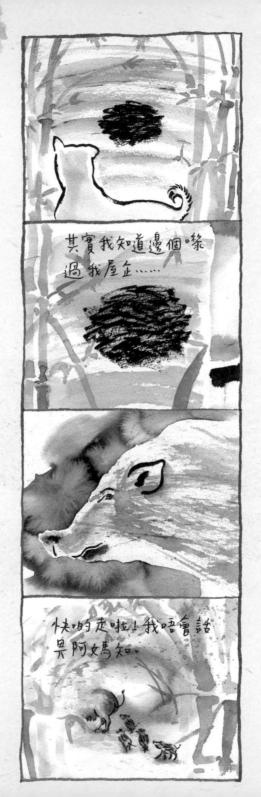

與野豬交流的一刻。

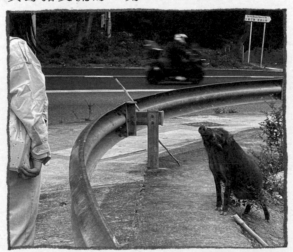

攝於金山郊野公園，
2022 年 4 月 17 日。

拍蚊

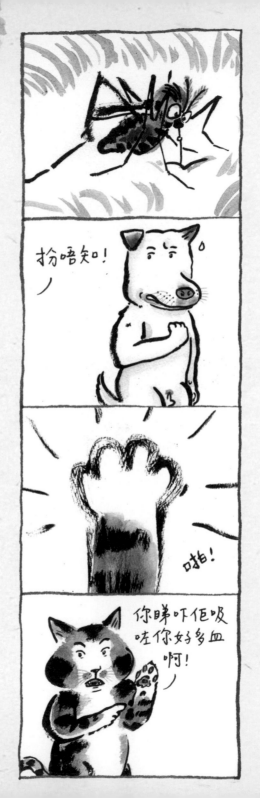

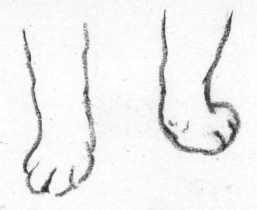

以撒的肉掌。

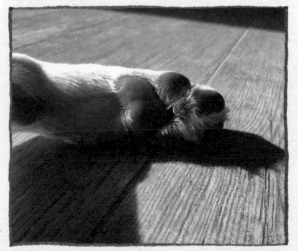

攝於禾輋，
2022 年 11 月 17 日。

戒口

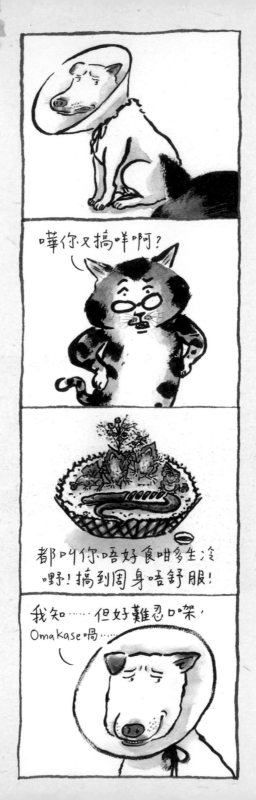

血耳腫手術後正在康復的以撒。

攝於禾輋，
2022 年 7 月 12 日。

換季

係時候清一清啲舊衫！

咁核突，唔好要啦！

但我好有感情！
而且仲有我嘅氣味！

算啦！都係舊衫舒服啲！

以撒的玩具和狗寶。

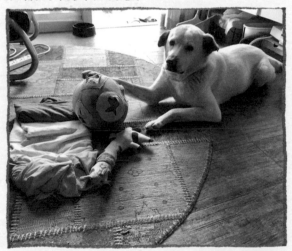

攝於禾輋，
2021 年 4 月 18 日。

格鬥

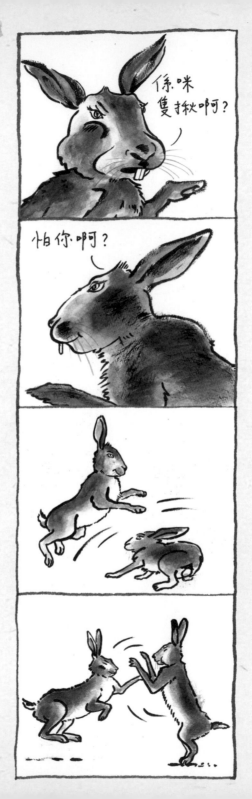

我和以撒互相切磋。

攝於禾葦，
2021 年 1 月 15 日。

蝙蝠

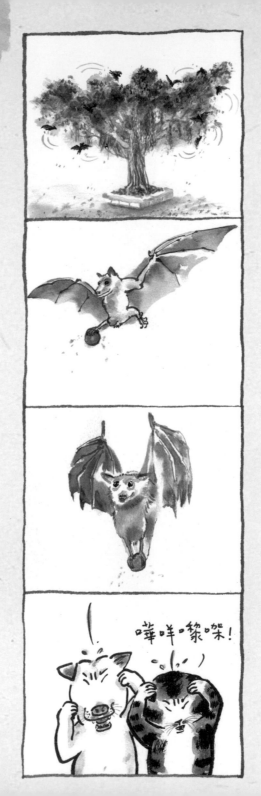

噗咩嚟喋!

與學生 Christy 和阿珊在黃果垂榕樹
下，偷看蝙蝠採果實。

攝於沙田中央公園，
2023 年 4 月 23 日。

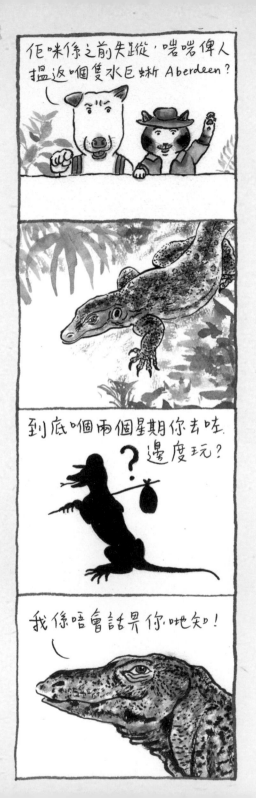

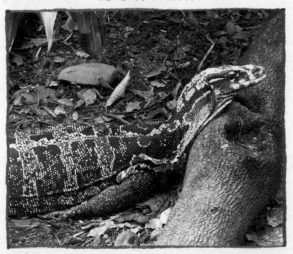

走失後被尋回的水巨蜥動物大使
Aberdeen，好想再去旅行。

攝於嘉道理農場，
2023 年 10 月 4 日。

烏鴉

在上野遇到日本的吉祥鳥。

攝於日本，
2023 年 7 月 6 日。

鯨魚

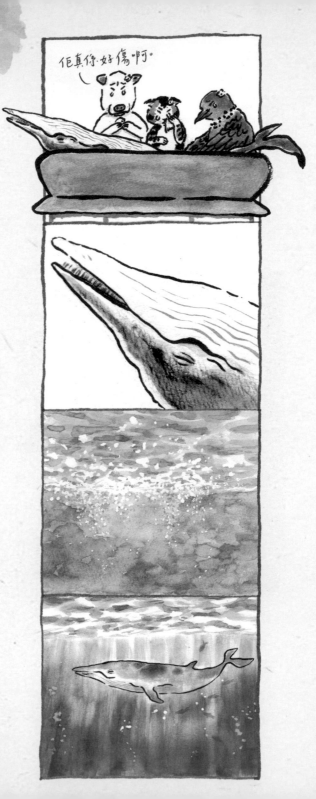

禾鞏家晚空曾經出現鯨魚般的雲層。

攝於禾鞏，
2022 年 8 月 13 日。

苦中作樂

家園

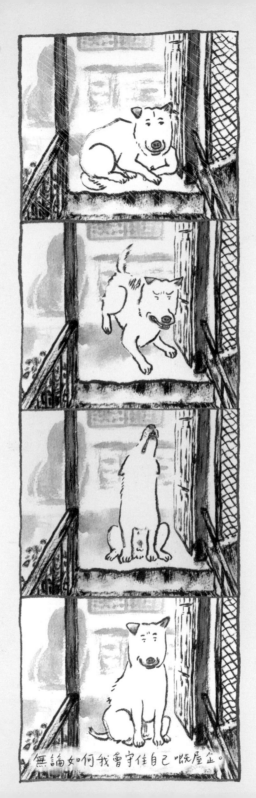

無論如何我會守住自己嘅屋企。

48

我和以撒一起看門口。

攝於禾輋，
2021 年 1 月 15 日。

家園
（二）

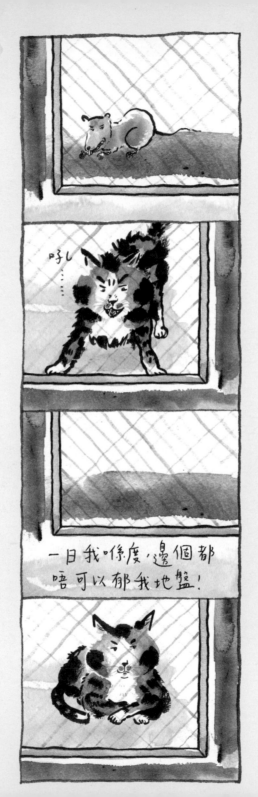

豆豆站起來看花園的雀仔。

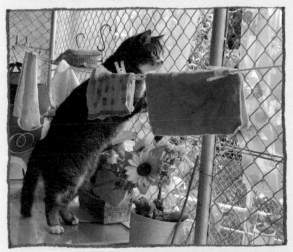

攝於禾輋，
2022 年 2 月 5 日。

一起

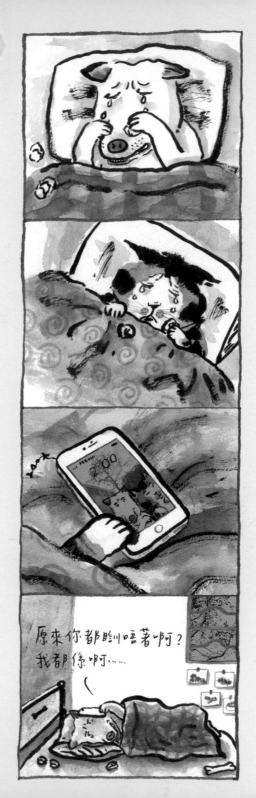

默默等待主人起床的以撒。

攝於禾輋，
2021 年 1 月 9 日。

超市貨品在疫症下被搶購一空。

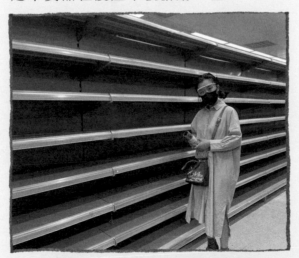

攝於沙田，
2022 年 3 月 18 日。

人道毀滅

唔知我哋幾時可以
搵到住好人家呢?

計我話!做多啲運
動裝備一下自己!

咦?呢度邊度嚟?
係咪新屋企呀?

夜空。

攝於沙田，
2022 年 8 月 12 日。

過年

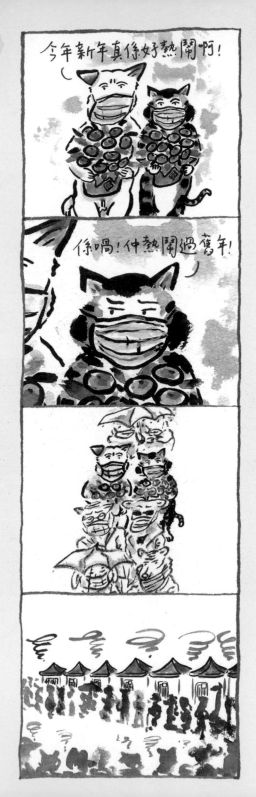

新城市門外的檢測站排滿人龍。

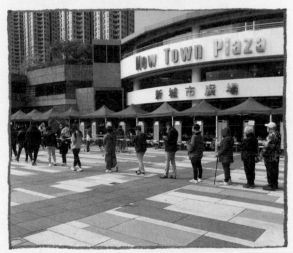

攝於沙田，
2022 年 2 月 5 日。

光
陰

黃昏在瀝源檢測站排隊撩鼻。

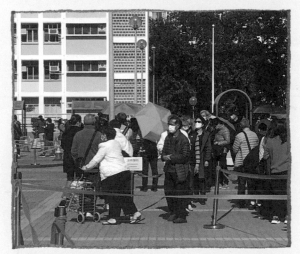

攝於沙田，
2022 年 2 月 4 日。

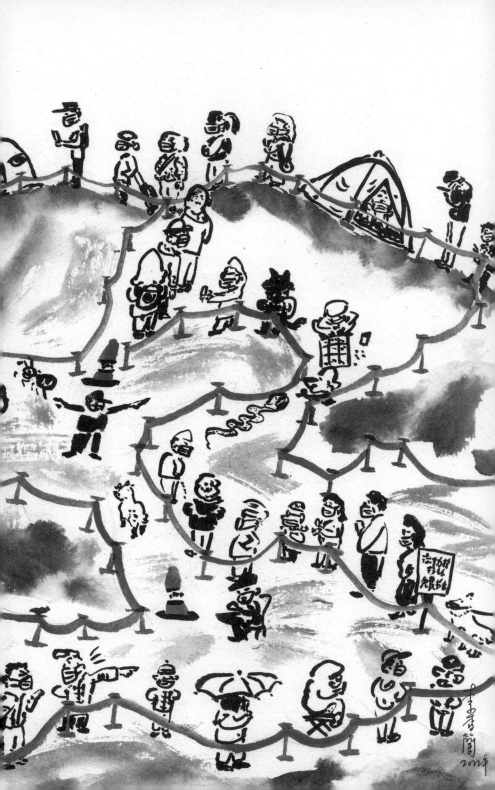

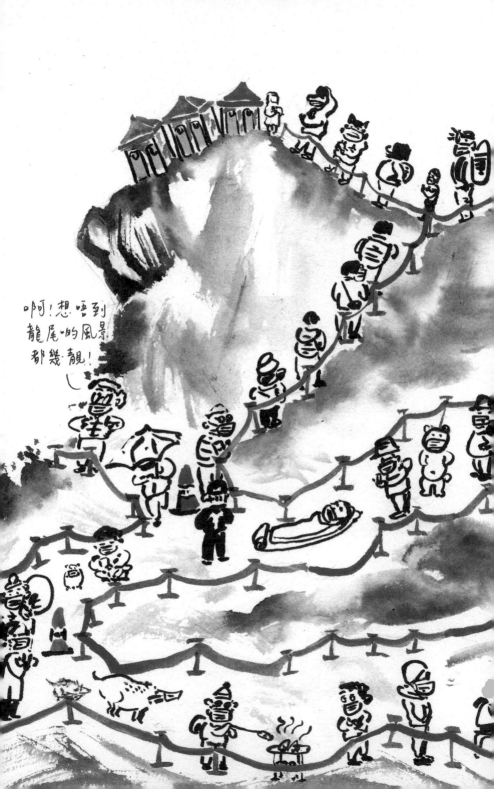

有愛

終於中招，在家掙扎康復中。

攝於沙田，
2023 年 5 月 4 日。

探病

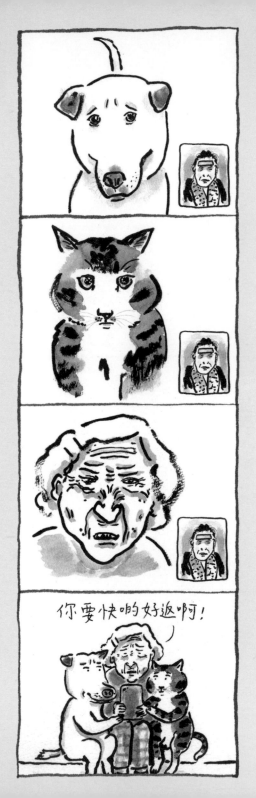

與阿婆及以撒進行視像對話。

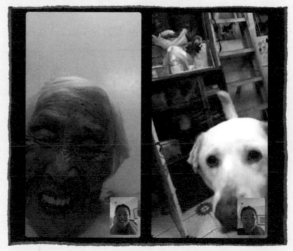

攝於沙田及禾輋，
2023 年 5 月 7 日。

口罩

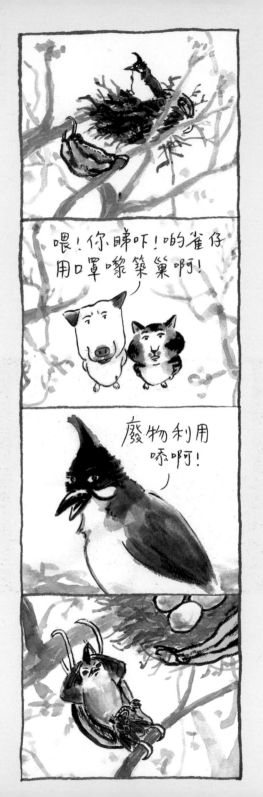

用口罩築成的鳥巢。

攝於科學園，
2022 年 10 月 3 日。

蘇
拉

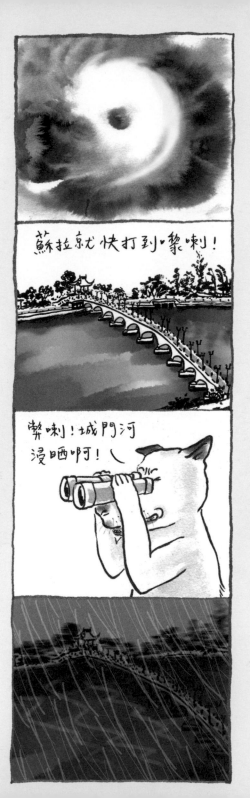

極端天氣之下，
導致城門河水泛濫。

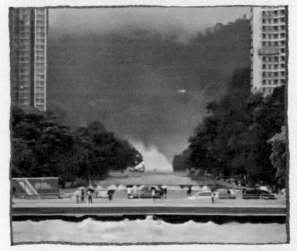

取自網路圖片，
2023 年 9 月 8 日。

澤國

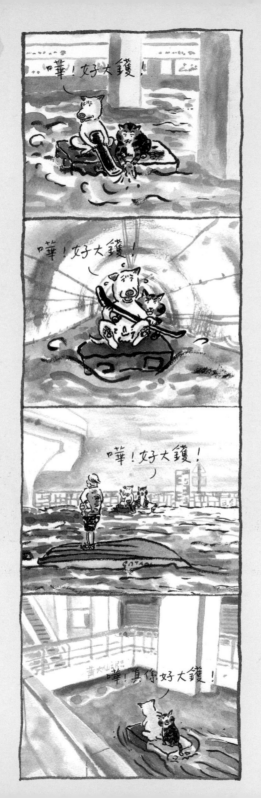

黑雨之下，
全港多個地區水浸非常嚴重。

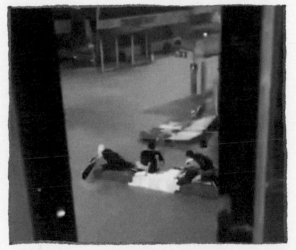

取自網路圖片，
2023 年 9 月 8 日。

絕處

就算得返一條罅嘅光

只要有泥土

我都好想試吓種嘢！

阿公過身上位後，
看到山坡上的陽光。

攝於寶福山，
2022 年 7 月 21 日。

奢侈

奢侈唔係坐法拉利,係當你腰骨有事,仲可以舒服咁行路。

奢侈唔係食高級餐廳,係你病咗好返,飲到一杯凍奶茶。

奢侈唔係買名牌包包,而係擁有青春着乜都好睇嘅年紀。

奢侈唔係見名人,而係見到一個你永遠無辦法再見嘅人。

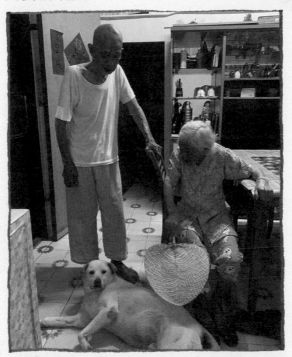

以撒故意擋住了阿公的去路，
其實搞氣氛。

攝於禾峯，
2021 年 6 月 1 日。

感受生活

發現

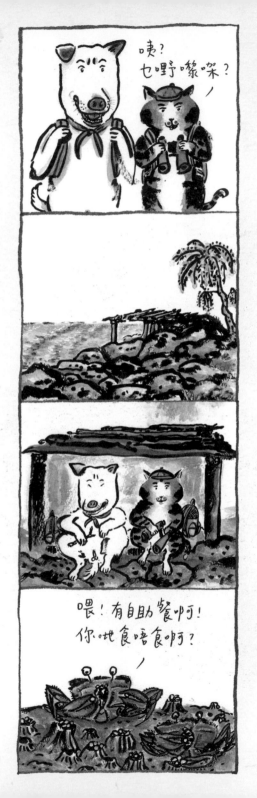

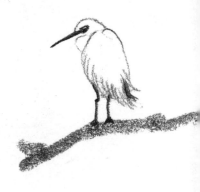

與友人 Christy 和阿珊，發現海邊的
神秘基地。自此經常去寫生和野餐。

攝於科學園，
2020 年 8 月 29 日。

一
雙

海邊一帶美麗的復羽葉欒樹。

攝於科學園，
2020 年 10 月 2 日。

夜貓

剛睡醒洗臉的豆豆。

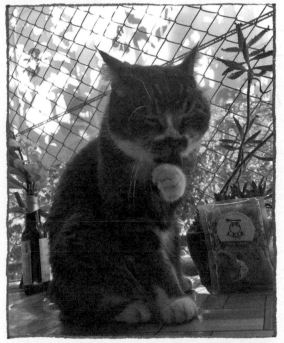

攝於禾葷，
2021 年 7 月 9 日。

詠月

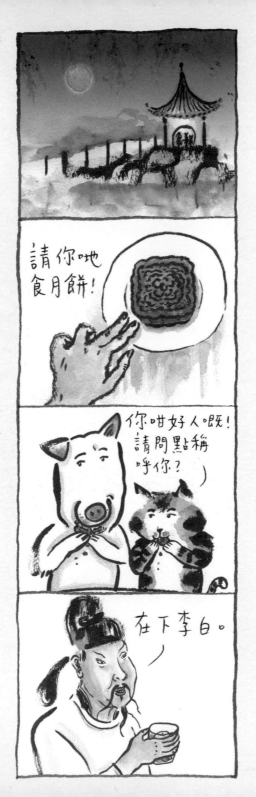

中秋節在老家，點燈籠和賞月。

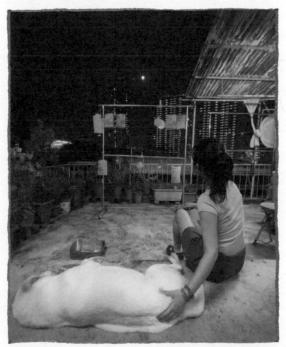

攝於禾峯，
2022 年 9 月 10 日。

逆水

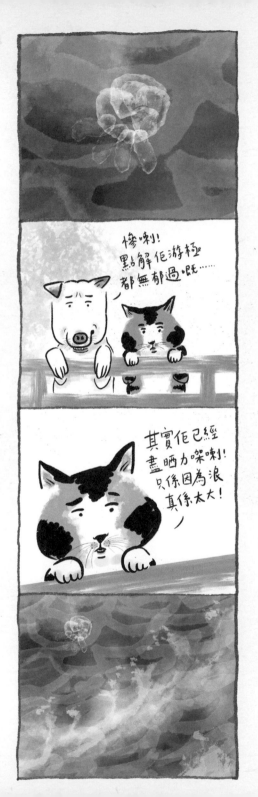

正午於海邊散步，見到大量魚群游泳。

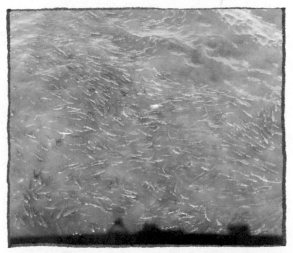

攝於科學園，
2022 年 10 月 3 日。

奇蹟

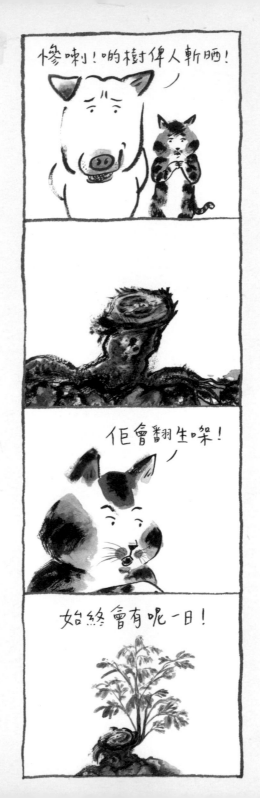

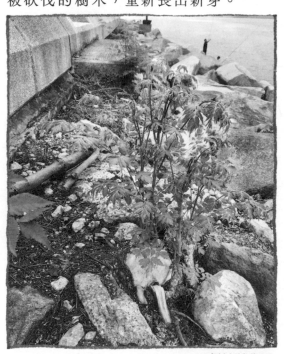

被砍伐的樹木，重新長出新芽。

攝於科學園，
2020 年 11 月 24 日。

答案

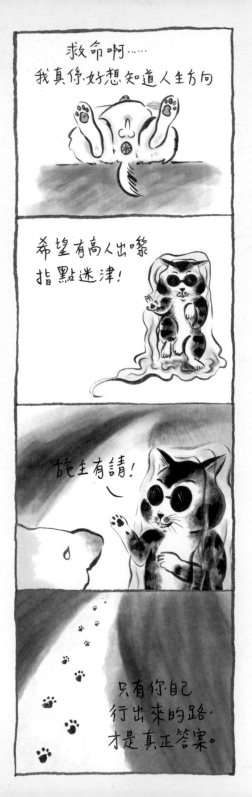

踏單車時仰望天空。

攝於城門河，
2022 年 6 月 2 日。

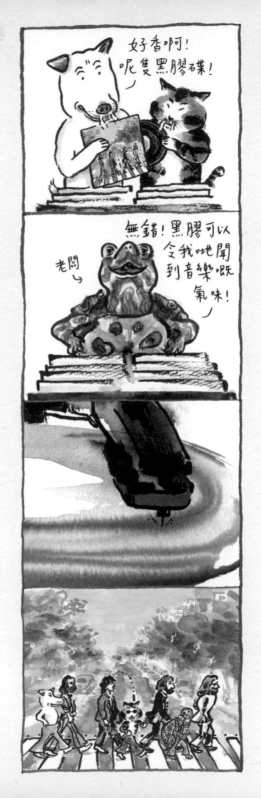

黑膠

介紹我們聽黑膠的好友阿 Ming 過身，
臨終前送給我們當年第一次拿起黑膠
時拍下的照片。

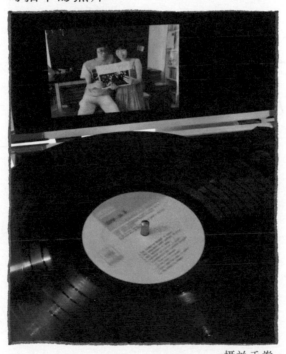

攝於禾輋，
2019 年 8 月 10 日。

白鷺

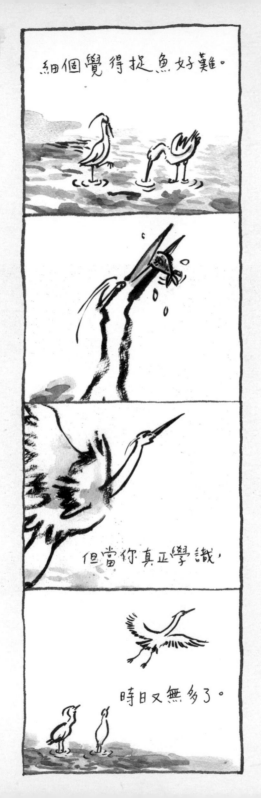

細個覺得捉魚好難。

但當你真正學識,

時日又無多了。

在河邊觀察白鷺捉魚的情況。

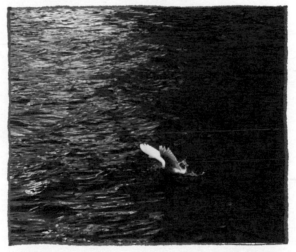

攝於火炭，
2021 年 5 月 1 日。

海洋公園

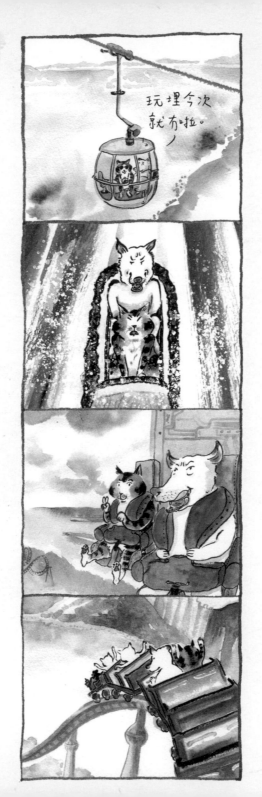

我和以撒在家中玩耍。

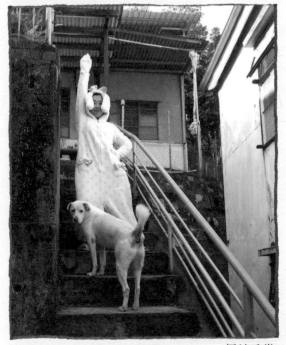

攝於禾輋，
2021 年 1 月 16 日。

巴士

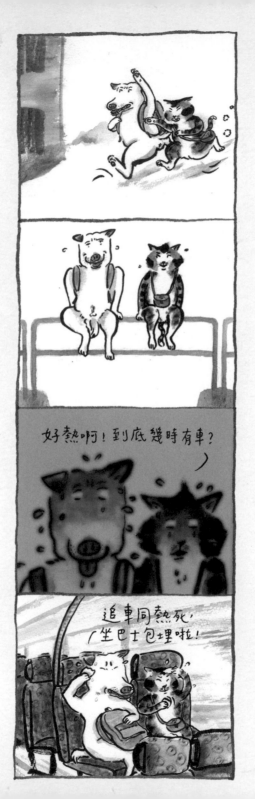

第一次擁有自己座駕的以撒。

攝於禾輋，
2023 年 2 月 12 日。

鋸扒

以撒正在欣賞跳舞表演。

攝於禾輋，
2021 年 3 月 22 日。

桑拿

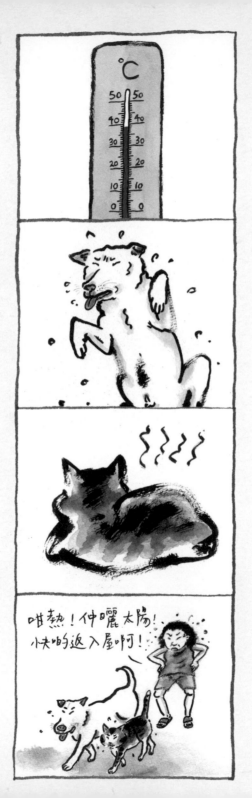

咁熱！仲曬太陽！
快啲返入屋呀！

盛夏於禾罕收割大樹菠蘿
來寫生。

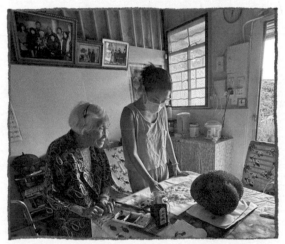

攝於禾罕，
2023 年 7 月 25 日。

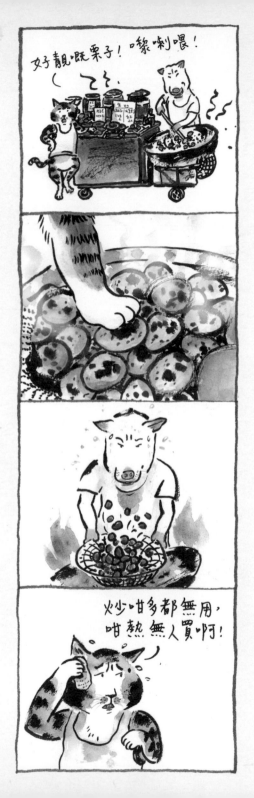

冬天的時候，大家到栗子檔買鵪鶉蛋、
煨番薯和炒栗子。

攝於美孚，
2019 年 1 月 21 日。

迷路

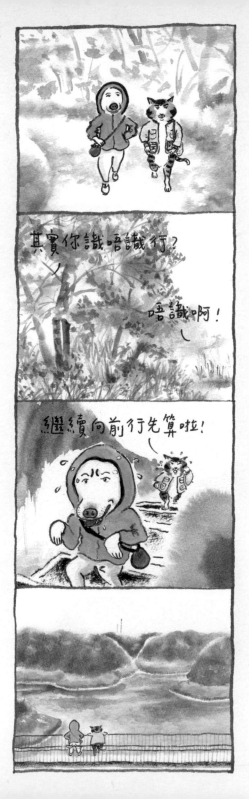

放學後和學生到馬騮山寫生。

攝於金山郊野公園，
2022 年 4 月 17 日。

錯過

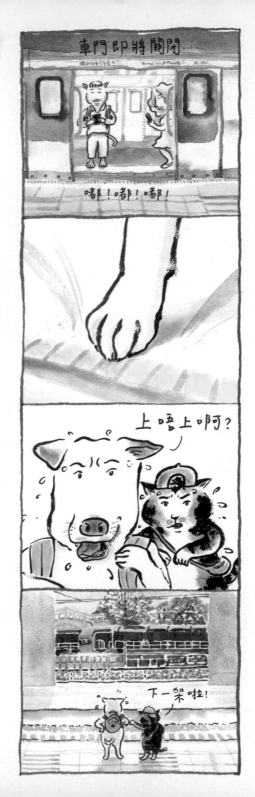

在火車月台，欣賞山景。
木棉花樹上經常看到松鼠。

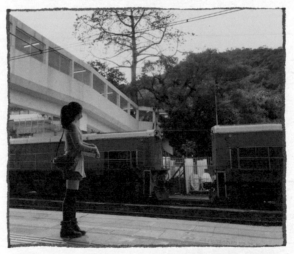

攝於沙田火車站，
2021 年 3 月 2 日。

介意

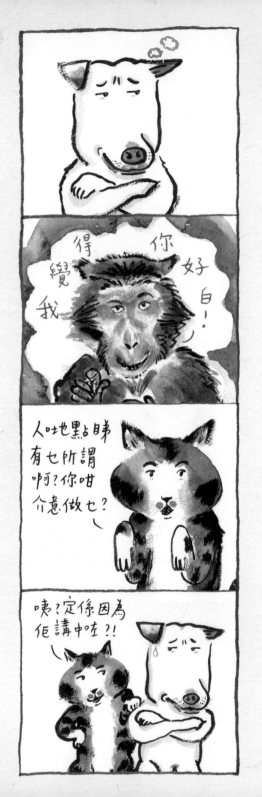

猴王剛剛摘到一束新鮮的黃皮。

攝於禾輋，
2021 年 6 月 11 日。

四秒

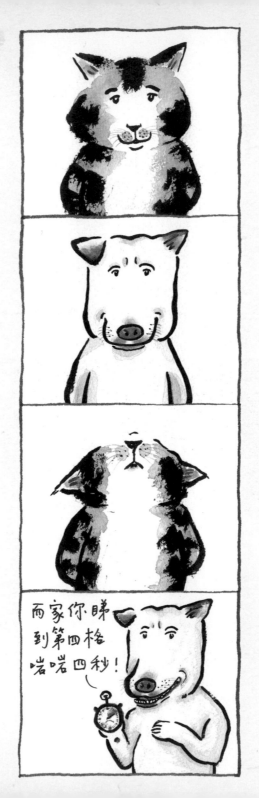

等待食懷石料理的阿貓阿狗。

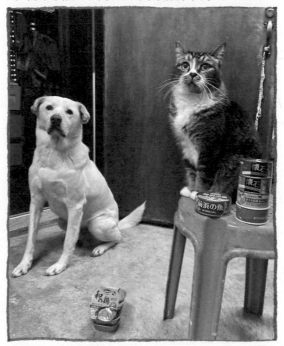

攝於禾輋，
2021 年 11 月 21 日。

鐘樓

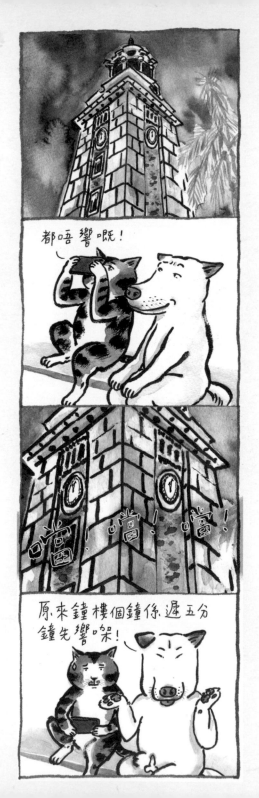

乾杯送別即將移民的朋友。

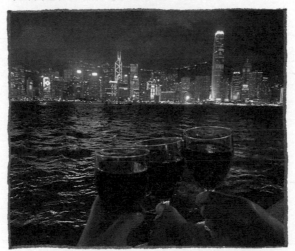

攝於尖東海旁，
2022 年 10 月 13 日。

睏晏覺

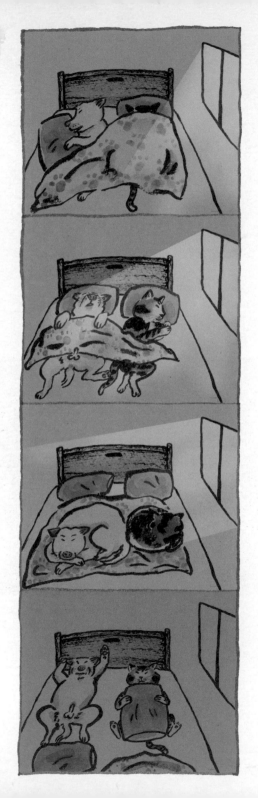

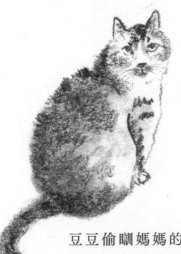

豆豆偷瞓媽媽的床，剛剛被揭發。

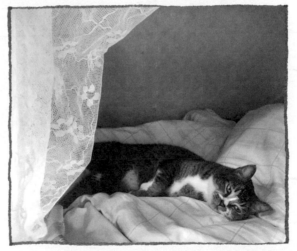

攝於禾輋，
2021 年 5 月 30 日。

寫生

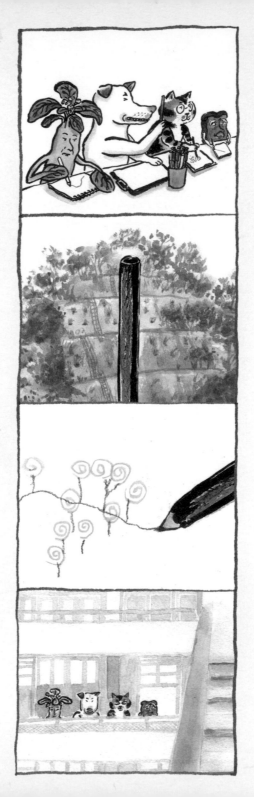

秋天與學生在石硤尾藝術村寫生，一起
畫對面的嘉頓山。

攝於賽馬會創意藝術中心，
2022 年 11 月 13 日。

桑甚

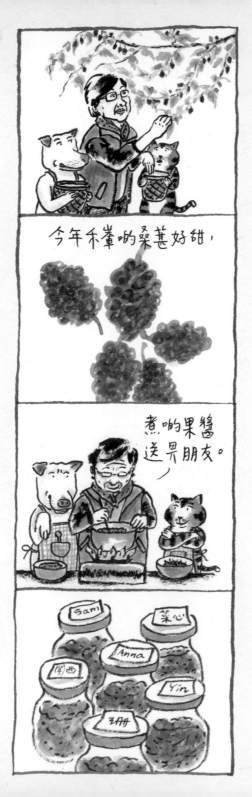

今年禾輋啲桑甚好甜，

煮啲果醬
送畀朋友。

正在收割桑葚的媽媽。

攝於禾輋，
2023 年 2 月 4 日。

美麗

村口的羊蹄甲正在盛放。

攝於禾輋，
2022 年 11 月 20 日。

打牌

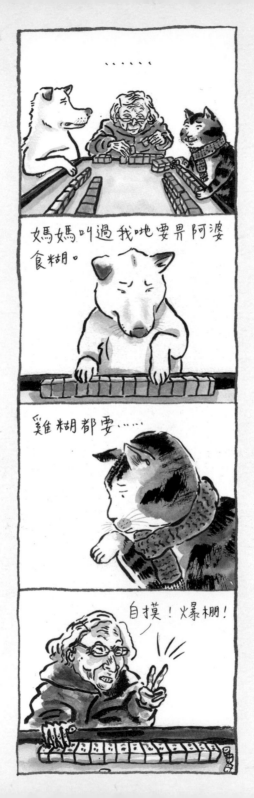

剛出院就嚷着要打牌的阿婆。

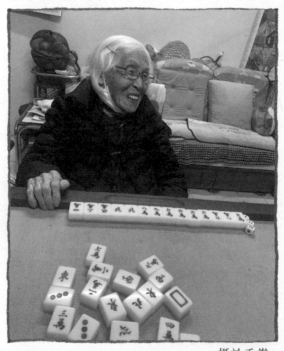

攝於禾輋，
2023 年 1 月 29 日。

心
願

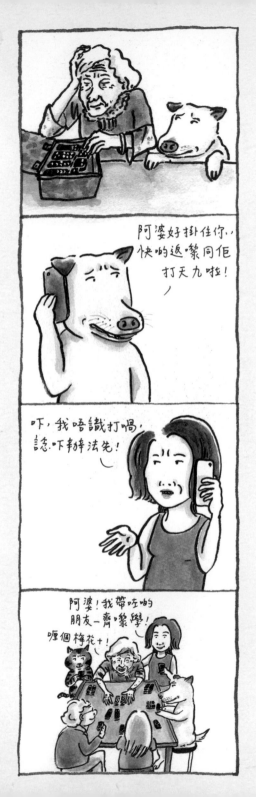

嘗試跟阿婆學打天九。

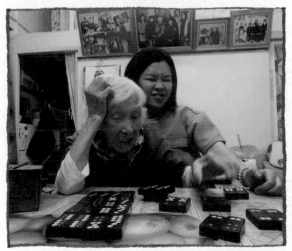

攝於禾輋，
2023 年 2 月 21 日。

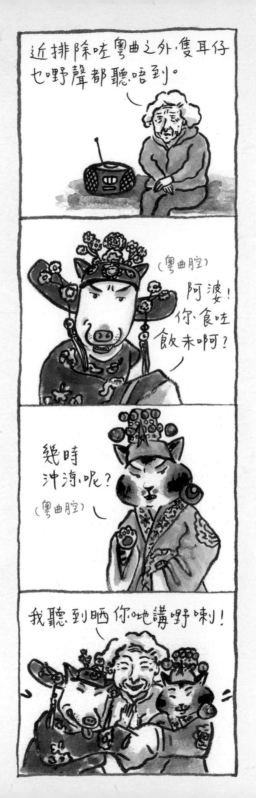

粵曲

近排除咗粵曲之外隻耳仔乜嘢聲都聽唔到。

（粵曲腔）
阿婆！
你食咗飯未啊？

幾時沖涼呢？
（粵曲腔）

我聽到晒你哋講嘢喇！

8

我扮不同的親戚，打電話畀阿婆傾偈，
令佢感覺好多人搵自己。

攝於禾輋，
2022 年 11 月 24 日。

時裝周

受巴黎時裝周啟發，和阿婆一齊嘗試大
膽的衣着。

攝於禾輋，
2022 年 11 月 24 日。

大牌檔

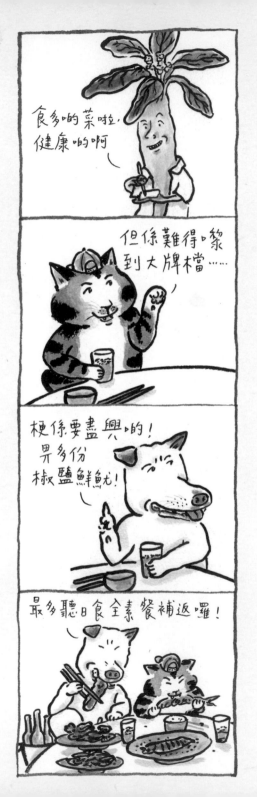

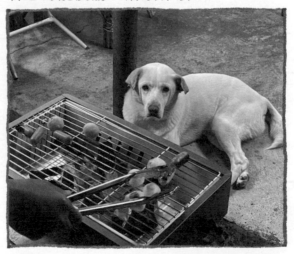

參與燒烤派對的以撒，因為過分期待
自己的脆皮腸，眉頭深鎖。

攝於禾輋，
2022 年 12 月 4 日。

水墨

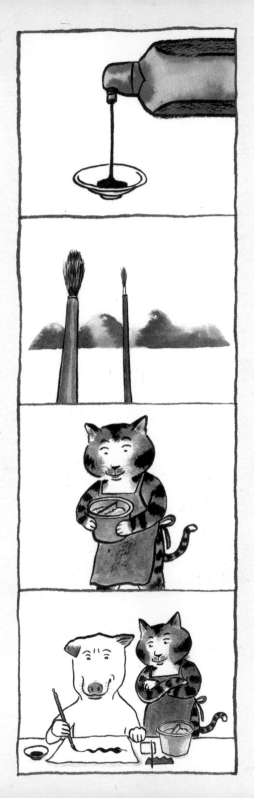

與學生友人一起畫年畫。

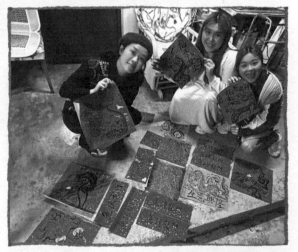

攝於禾輋，
2024 年 2 月 5 日。

美都

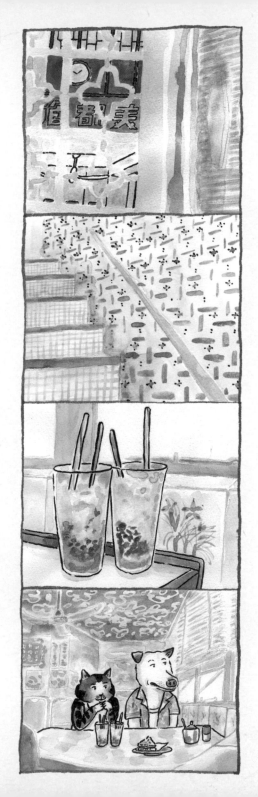

美都的彩色窗。

攝於美都冰室，
2021 年 8 月 10 日。

斑鳩故事

結識

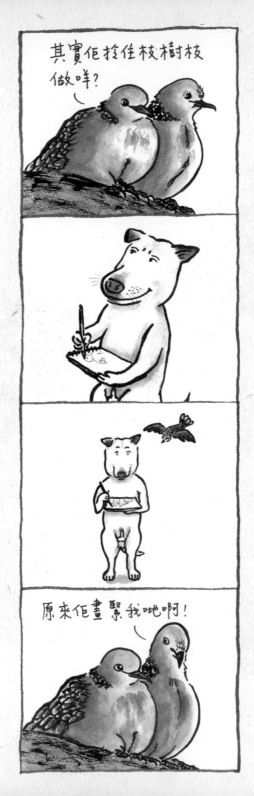

40

斑鳩老夫妻，正在觀察畫室。
其太太及後因病離世。

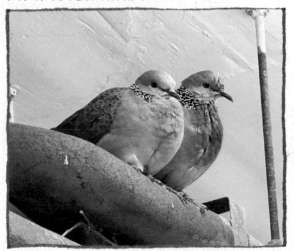

攝於石硤尾畫室外，
2023 年 1 月 23 日。

比翼

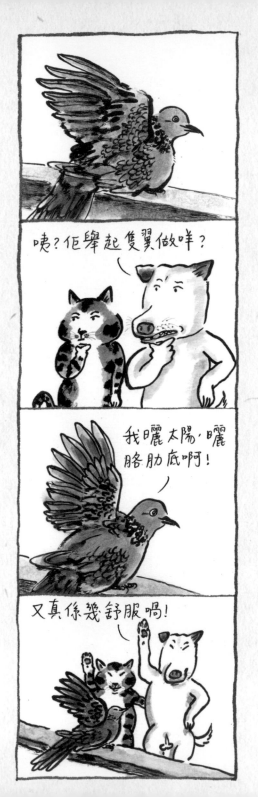

斑鳩太太曾在畫室門外曬太陽

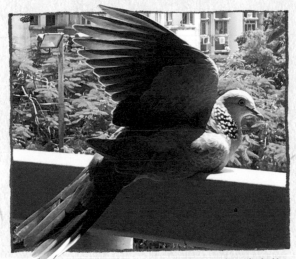

攝於石硤尾畫室外，
2021 年 9 月 5 日。

喪偶

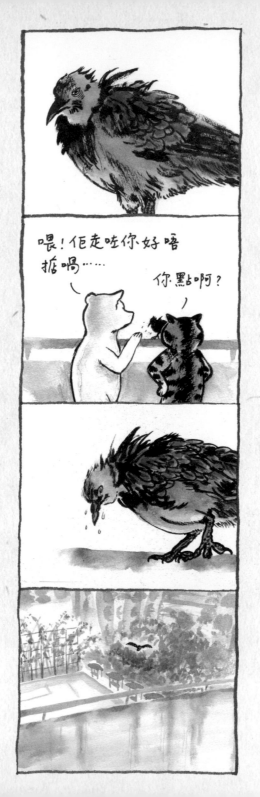

痛失伴侶的斑鳩先生，
在畫室門外踱步。

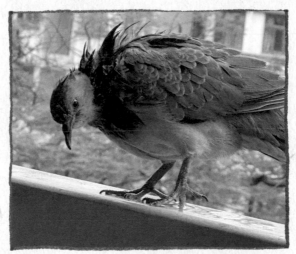

攝於石硤尾畫室外，
2023 年 3 月 26 日。

相遇

斑鳩先生邂逅新的伴侶。

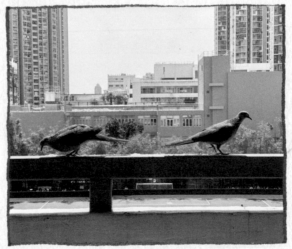

攝於石硤尾畫室外，
2023 年 4 月 16 日。

護生

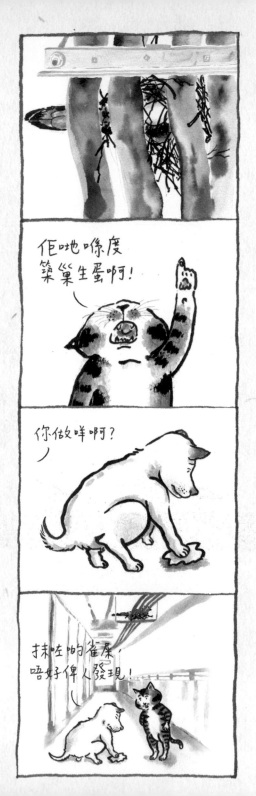

學生阿珊正在為斑鳩清潔。

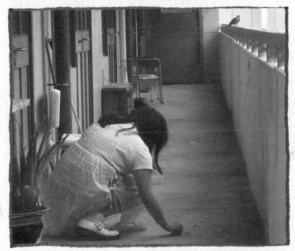

攝於石硤尾畫室外，
2023 年 4 月 22 日。

初
生

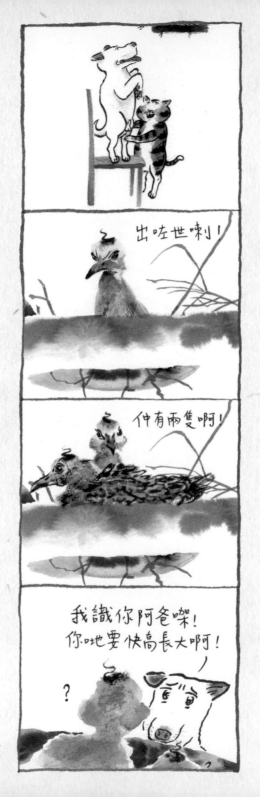

斑鳩 BB 出生。

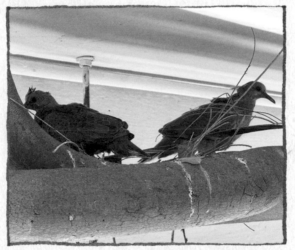

攝於石硤尾畫室外，
2023 年 5 月 21 日。

退休

完成雀生任務的斑鳩爸爸，
享受餅乾午後時光。

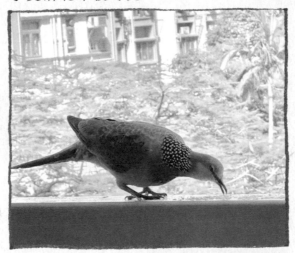

攝於石硤尾畫室外，
2023 年 5 月 23 日。

獅子山與菜心

菜心

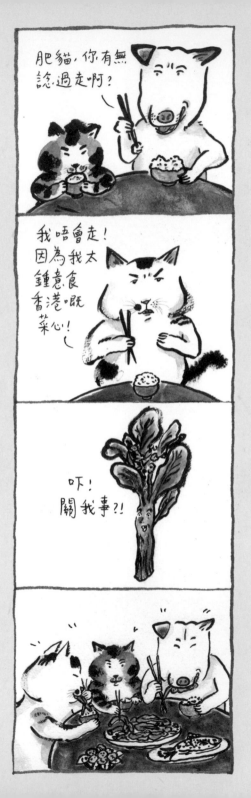

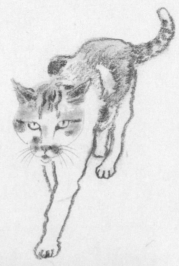

清蒸香港菜心。

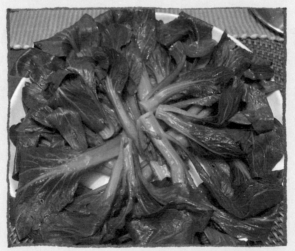

攝於禾輋，
2021 年 3 月 27 日。

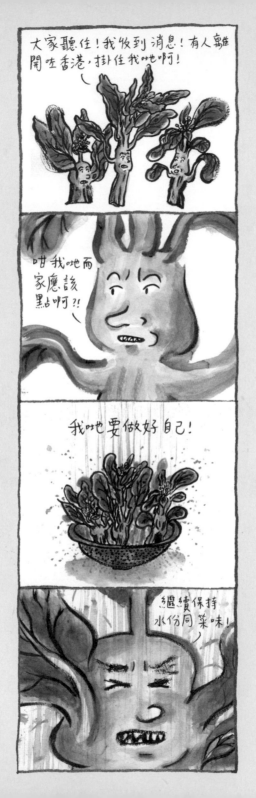

菜
心
(二)

我們一起拍攝介紹《阿貓阿狗》第一集
的宣傳短片。

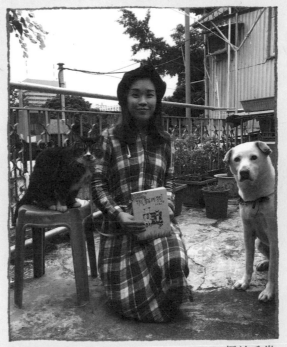

攝於禾輋，
2020 年 12 月 8 日。

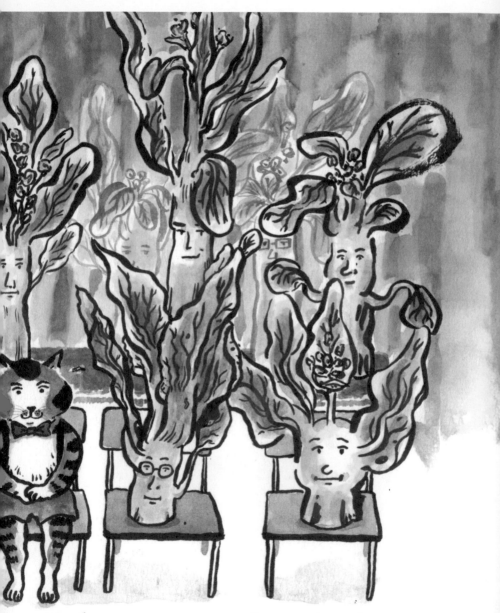

「今年我哋 6A班會走幾多個啊?」

 油麻地蔬菜紀念中學

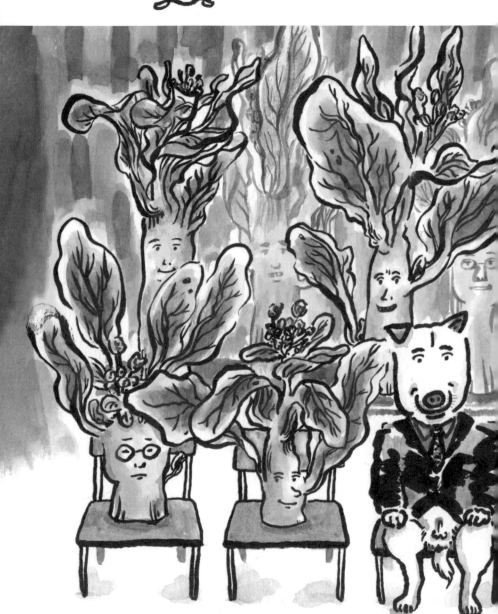

禮物

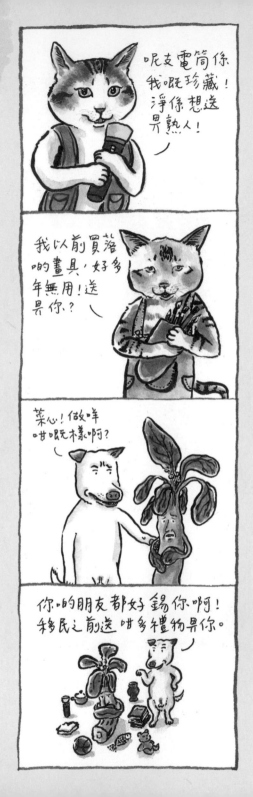

太子榮記鎖匙店。

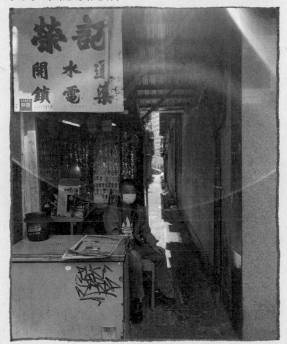

攝於花園街，
2021 年 4 月 11 日。

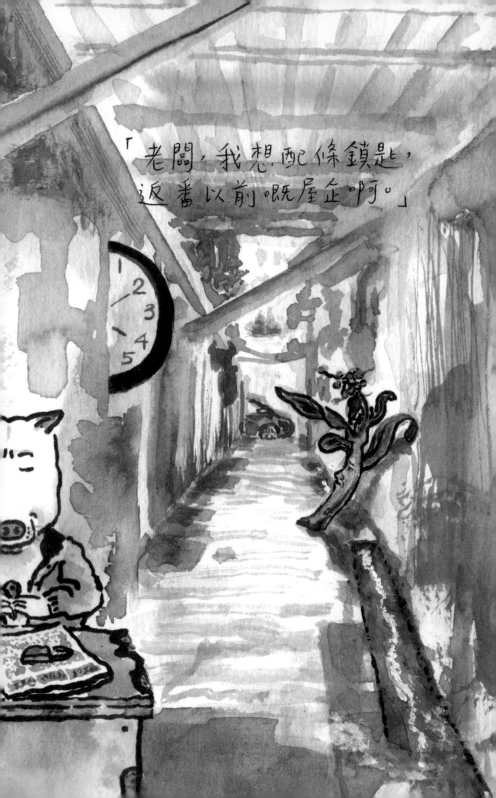

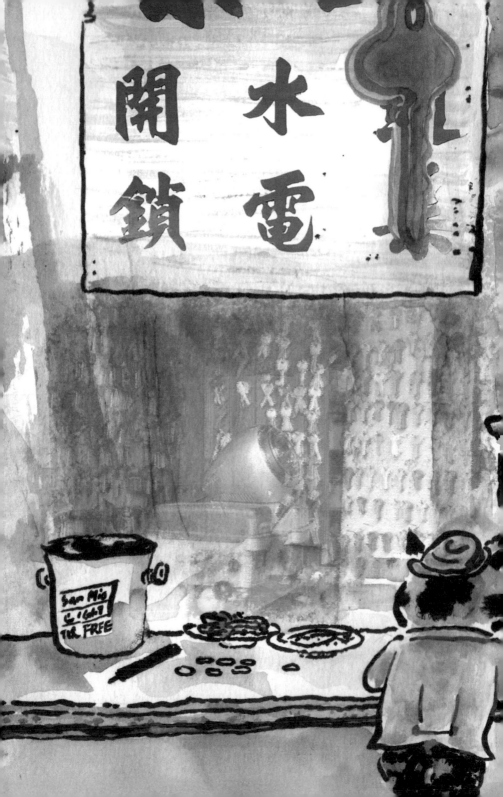

離別

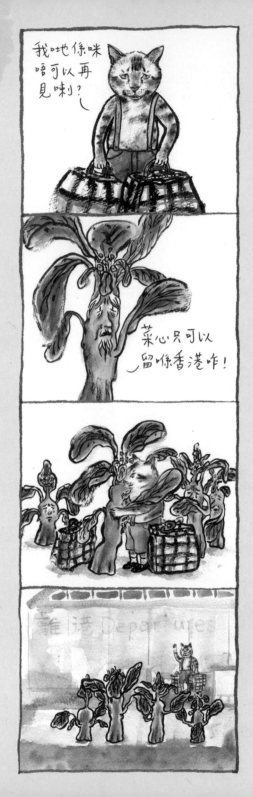

瀟源海味舖飛飛貓，
失蹤至今仍未尋回。

攝於瀟源盛記，
2020 年 9 月 5 日。

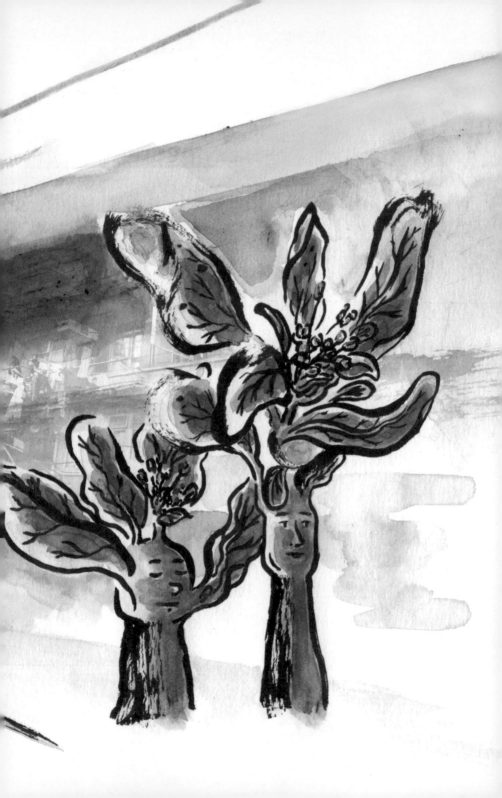

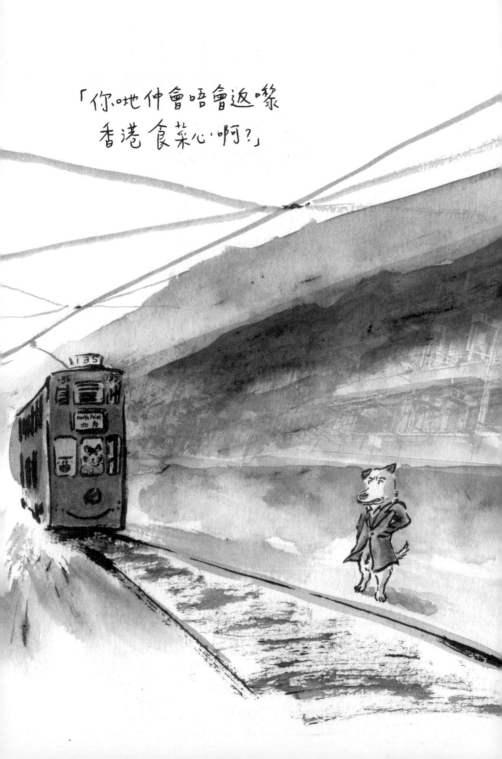

獅子山

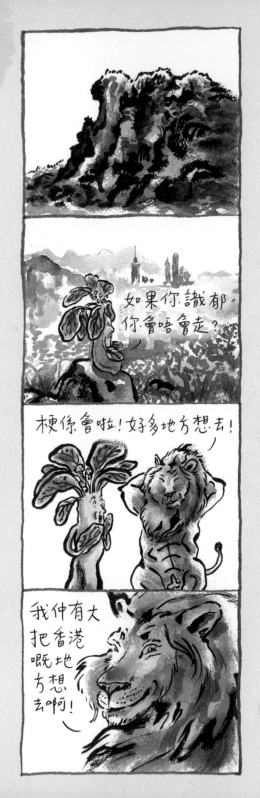

等火車時仰望獅子山。

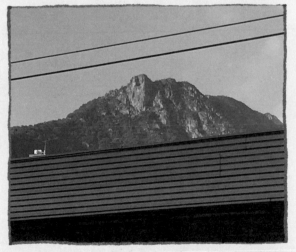

攝於九龍塘火車站，
2021 年 9 月 25 日。

回家

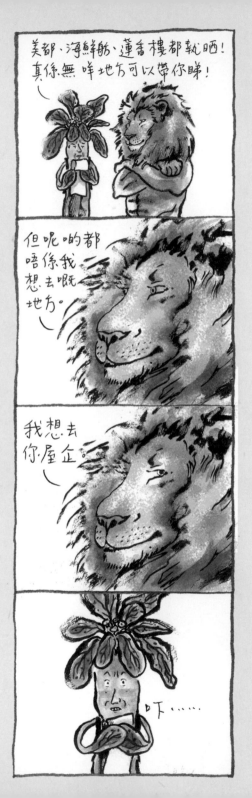

6

和以撒在回家路上。

攝於禾輋，
2022 年 10 月 23 日。

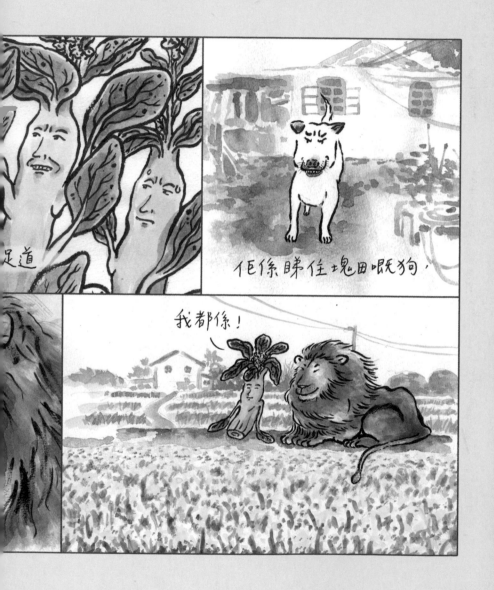

菜心的家

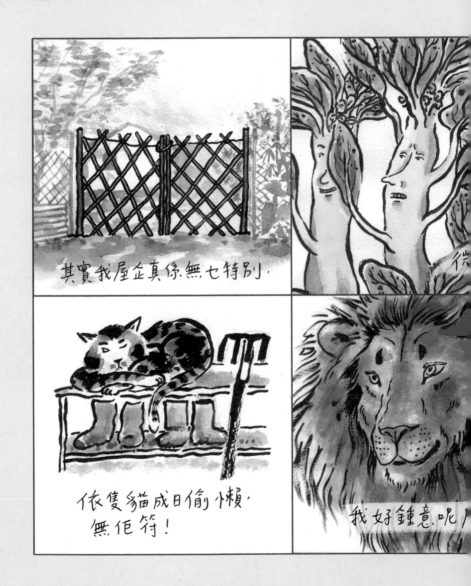

其實我屋企真係無乜特別.

依隻貓成日偷懶,
無佢符!

我好鍾意呢

屋企飯

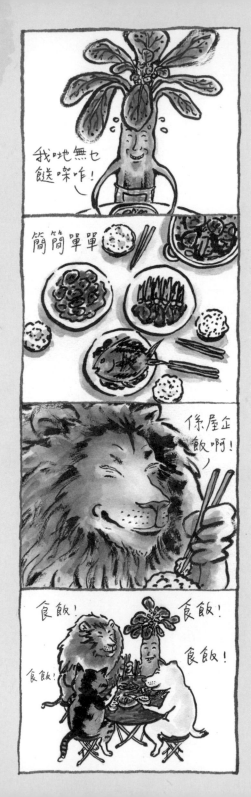

阿公阿婆正在吃禾輋特色的意大利粉。

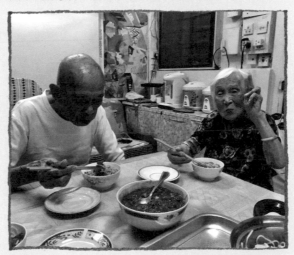

攝於禾輋，
2022 年 10 月 23 日。

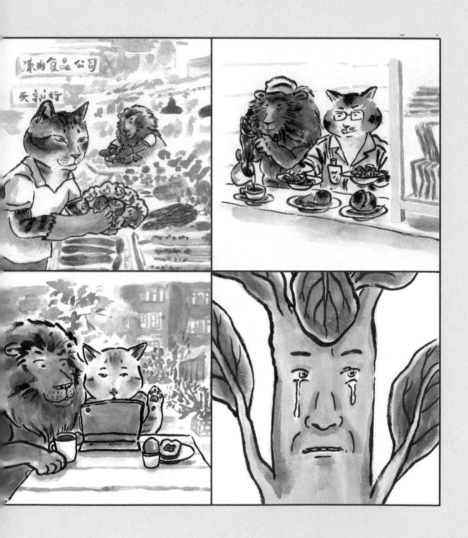

在心中

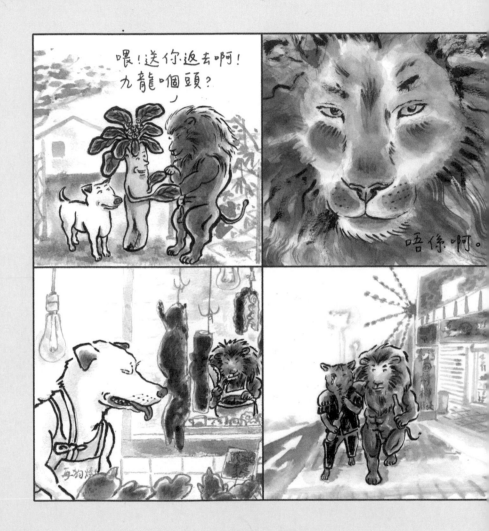

本份

香港家庭在獅子山下。

攝於九龍塘火車站，
2023 年 9 月 3 日。

團圓

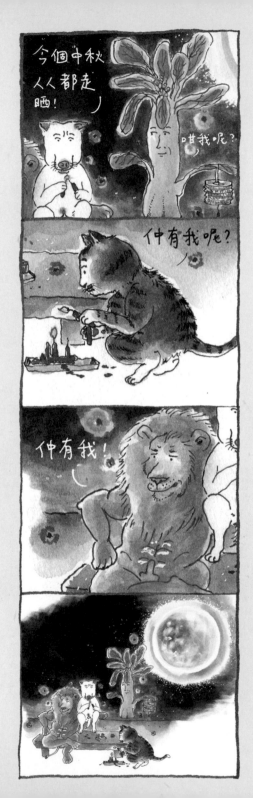

踏單車時見到天空的鹹蛋黃。

攝於城門河，
2023 年 6 月 1 日。

聖誕樹

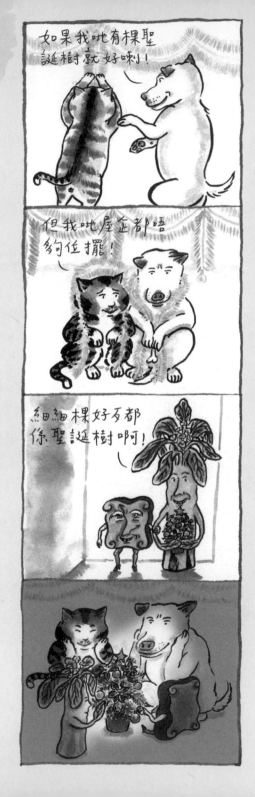

174

鴨寮街夜冷的狗街坊。

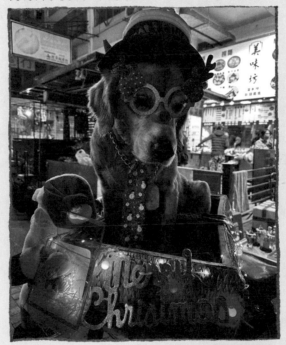

攝於深水埗，
2022 年 12 月 30 日。

學習說再見

前輩好友李惠珍(13點)過世，感謝
她曾經這樣愛錫和鼓勵我。永念。

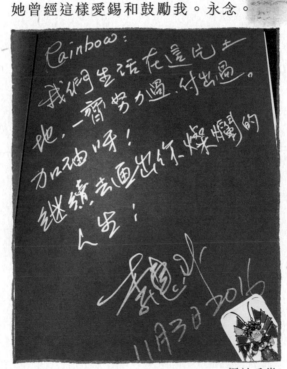

Rainbow:
我們生活在這兒土
地，一齊努力過，付出過。
加油呀!
繼續去畫出你燦爛的
人生!
李惠珍
11月3日 2016

攝於禾輋，
2020 年 9 月 30 日。

春天禾輋山中盛開的炮仗花。

攝於禾輋，
2023 年 2 月 17 日。

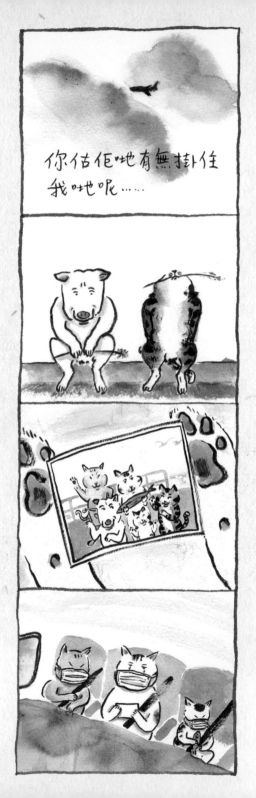

和以撒一起放空，看風景。

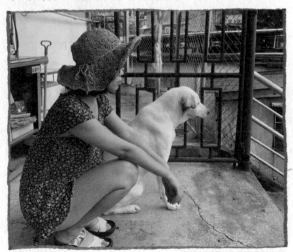

保重

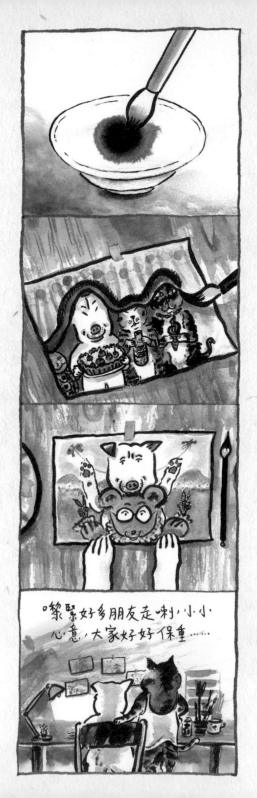

嚟緊好多朋友走喇,小小
心意,大家好好保重……

4

以撒與已移民的消防員朋友合照留念。
能加入消防隊一直是牠的夢想。

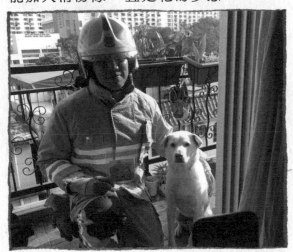

以撒於道風山十字架下疾奔。

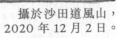
攝於沙田道風山，
2020 年 12 月 2 日。

城門河的夜空。

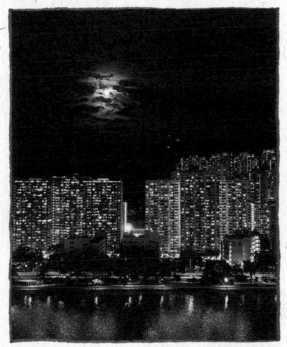

攝於沙田，
2022 年 5 月 18 日。

思念

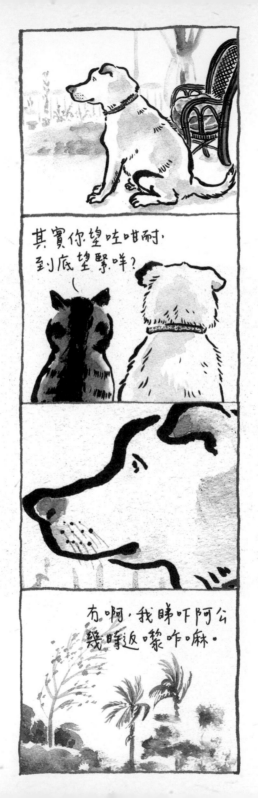

以撒張望遠方，
每天都等待阿公回來。

攝於禾輋，
2022 年 2 月 17 日。

陪伴

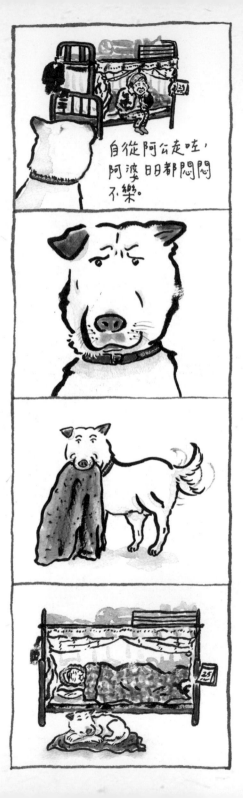

自從阿公走咗，
阿婆日日都悶悶
不樂。

阿公離世後，以撒開始模仿阿公，每朝清晨叫醒她起床，不分晝夜陪伴著她。

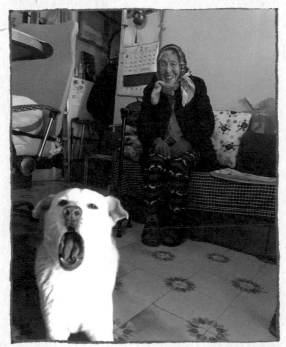

攝於禾峯，
2022 年 2 月 23 日。

抗疫葬禮

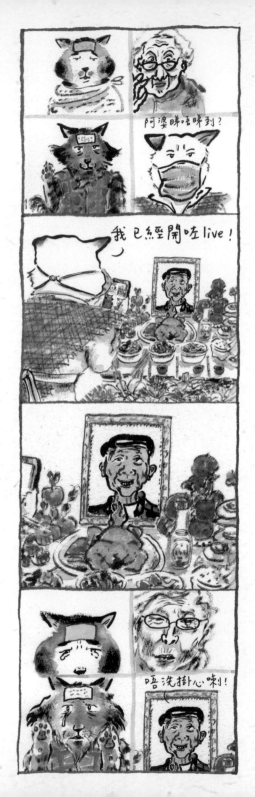

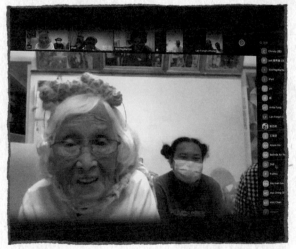

疫症關係阿公取消設靈，
改於網上直播追思會。

攝於禾輋，
2022 年 3 月 16 日。

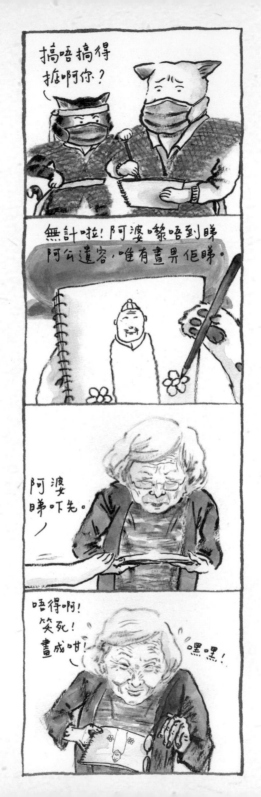

因為阿婆不能出席阿公的葬禮，
媽媽嘗試繪畫阿公的遺容。

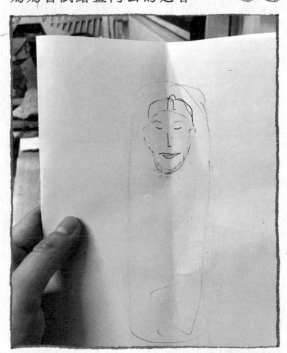

攝於禾輋，
2022 年 3 月 16 日。

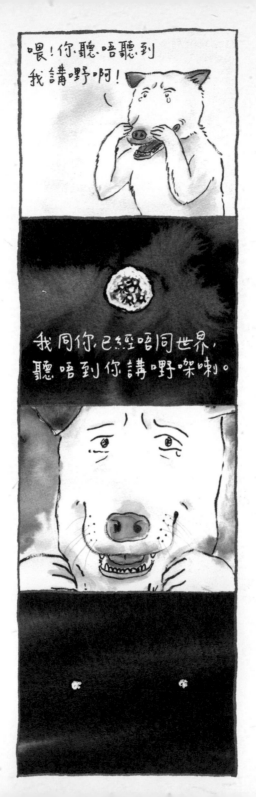

冬日陽光，在雪櫃前為以撒影寫真。

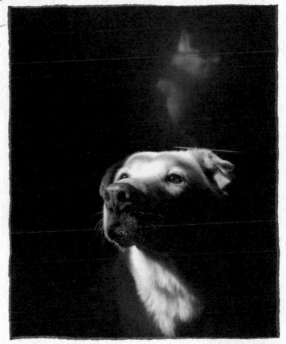

攝於禾輋，
2020 年 12 月 21 日。

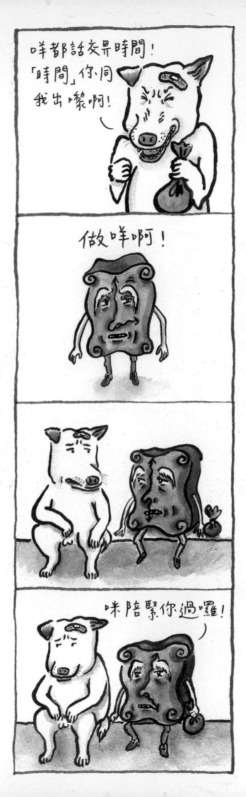

時
間

0

正在和阿貓阿狗訓話。

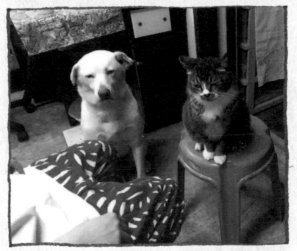

攝於禾崟，
2021 年 9 月 9 日。

時
間
（二）

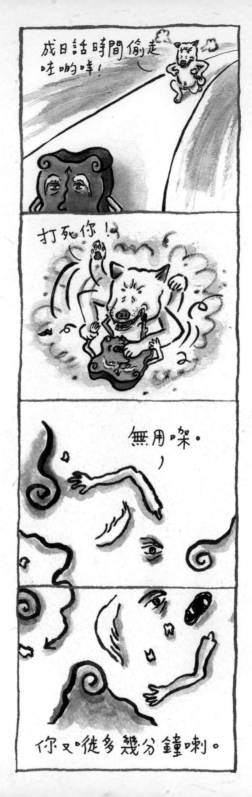

暴風雨的前夕。

攝於瀝源，
2021 年 8 月 18 日。

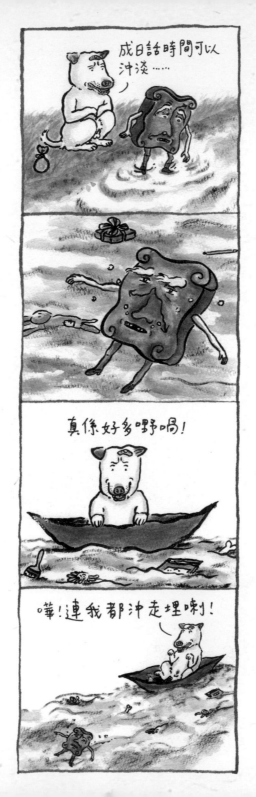

於尖東海旁看維港日落。

攝於尖沙咀，
2021 年 2 月 3 日。

時
間
（四）

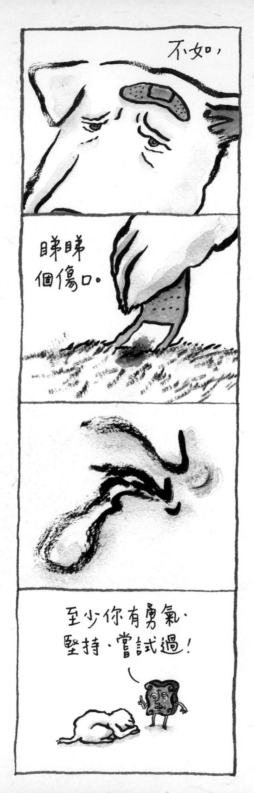

6

阿公離世第二天，家中的蔥花盛開。

攝於禾輋，
2022 年 2 月 9 日。

時
間
（五）

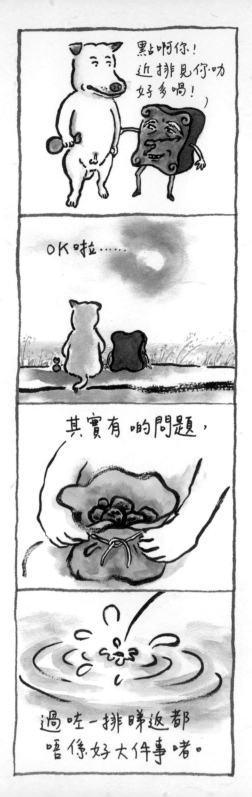

和以撒於老家露台午睡。

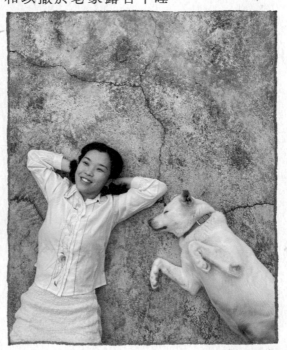

攝於禾輋，
2022 年 3 月 19 日。

後記

記得阿公離世是 2021 年的一個清晨，所有親友趕到醫院，我因為感冒最後一個到。家人都在病房門外哭泣，我獨自走向阿公的病床，跟他告別。

我真的好怕，這一幕終於來臨，到底如何面對一位咁親嘅人逝世？我鼓起勇氣拉開布簾，竟然看到阿公嘴角上揚，面上好像寫着：「終於任務完成，畢業了！」原來人死後未必係痛苦，而係釋放。然後我回首，感受到身後有好多力量支持自己，歷代養過的寵物全部都出現了，一幕一幕牠們和我生命交織的畫面，浮現在腦海。鋪排這麼多年的生死教育，原來為迎接呢一刻，我終於明白了。

《阿貓阿狗二之有情萬萬歲》歷時四年的創作旅程，感謝蜂鳥出版的信任，特別是編輯 Raina。感謝設計師檸檬，百忙抽空非常用心設計！感謝明報「星期日生活」編者 Helen，讓「阿貓阿狗」的專欄持續六年學習和成長！感謝阿賢，作為伴侶也是朋友，除了提供創作的尖銳意見，也代替阿公每個星期買報紙，等待我的作品。感謝我的家人，阿婆、媽媽和姐姐。感謝我的學生對我的支持，特別是阿珊和 Christy。感謝好朋友謝森，教曉我人性的弱點和很多提醒。感謝黃進曦，在我困惑的時候給予很大的支持和鼓勵。感謝所有參與江湖大合照的動物朋友。感謝以撒和豆豆，和所有村貓。還有感謝我自己！

每次面對困難，就會想起阿公打過兩次世界大戰，都活過來了。他從來沒對生活抱怨一句，永遠活在當下。最後跟大家分享他的金句：「如果天氣凍，你就同自己個心講唔凍，咁就唔凍。」感謝他教導我堅毅做人，我會連同阿公的精神活下去！

2024 年 3 月 5 日
寫於沙田

李香蘭

阿貓阿狗（二）之有情萬萬歲

作　　者	李香蘭
責任編輯	吳愷媛
書籍設計	Lemon

蜂鳥出版
HUMMING PUBLISHING

在世界中哼唱，留下文字迴響，

出　　版	蜂鳥出版有限公司
電　　郵	hello@hummingpublishing.com
網　　址	www.hummingpublishing.com
臉　　書	www.facebook.com/humming.publishing/
發　　行	泛華發行代理有限公司
圖書分類	①漫畫　②流行讀物
初版一刷	2024 年 4 月
定　　價	港幣 HK$128　新台幣 NT$640
國際書號	978-988-76389-3-3

版權所有，翻印必究
©2024 Humming Publishing Ltd. All rights reserved